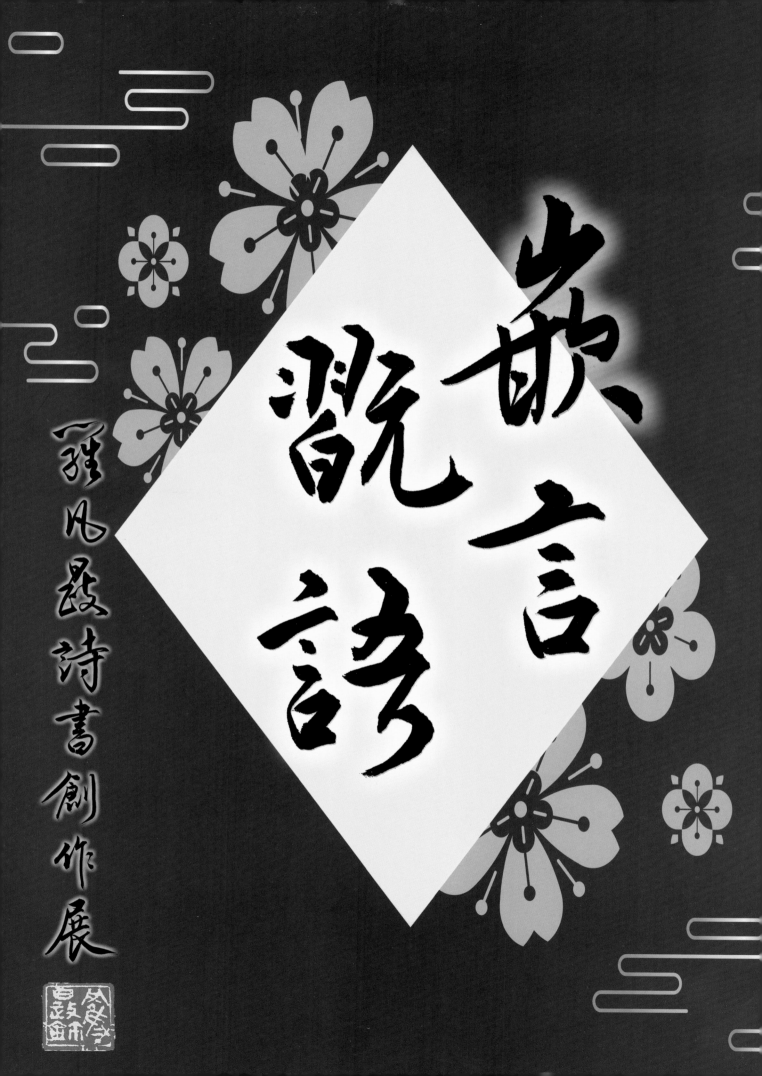

歌言歡語

雅風殿詩書創作展

【目錄】

2

〈自序〉

「書法」一詞概念豐富，創作者認同的其中一種詮釋叫做「書寫的方法」；不過，如何書寫？書寫主題爲何？會隨著詮釋者的意念而有不同樣貌出現。書法之於創作者，是一種書寫人生的過程。職是之故，創作者將「書法人生首部曲」主題定名爲「墨緣起性」（已於國立臺灣藝術教育館第三展覽廳展出，展出日期：二〇二一年一月六日至一月二〇日），將人生旅程產生的「墨緣」（含括：學習典範、不同時期的親朋好友、個人囈語等）以不同書體展現出來。在這個基調中，孕育出「書法人生二部曲」——「嵌喜心迎」（已於臺南新營文化中心雅藝館展出，展出日期：二〇二一年四月十六日至五月二日），以「嵌」爲核心，含括「嵌心」與「嵌人」，以心之所思，迎心之所志；以心之所遷，迎心之所向。

人生漫漫，總有千言萬語。從「千言萬語」到「嵌言甋語」，由「嵌」而「甋」，乃爲創作者邁入知天命的關鍵契機，因此本次展覽主題定名爲「嵌言甋語：羅凡跋詩書創作展」，成爲創作者「書法人生三部曲」中之第三部曲。爲此戲爲七絕一首：

〈嵌言甋語〉

嵌言甋語半生緣，
書論五詩七絕聯。
漢字傳抄諸體盛，
但求無愧古先賢。

4

本次書法展覽作品，繼承前兩次個展的創作理念，含括書體創作與詩文二者。書體創作部分，除了傳統五大書體的基本樣貌，同時參考百年以來的漢字考古材料，利用毛筆書寫晚商甲骨文、兩周金文、戰國五系文字（秦、楚、燕、齊、晉）、傳抄古文字、汲古閣篆、秦漢簡牘文字、兩漢隸書、二王系統行草書、魏碑、唐楷等不同漢字構形與書風，展現漢字構形之遷徙演變歷程。詩文創作部分，以聯語、古典詩歌中的五絕、七絕等作為文體形式的表現，將書法人生道路上所認識的眾多師、友、生，扣除首部曲、二部曲所提及者，此次共羅列出一百零八位世間好漢（甚至更多），將心中抽象的「千言萬語」轉化為具體展出的「嵌言齪語」。

「嵌言齪語」為本次詩書創作的主軸。藉由擬贈送對象的姓名「嵌言」，透過文字與書體創作的「齪語」，寄託創作者與受贈者之間的交流與情誼，其後形象化於書法作品中，最終完成了創作者心中道不盡的「千言萬語」。當觀者佇足於書法作品前，除了欣賞不同書體的線條表現之多樣性，如果再多花一點時間欣賞作品本身的文字內容，至此便開啟了「嵌言」大門。觀者在蒐察所嵌之字的探尋過程中，無意之間也就必須花較多的心思細細品嘗簡中文字意涵，「齪語」由隱而現，藉此傳達出創作者心中的「千言萬語」。文字與書法之趣，一切盡在此矣！

在展覽規劃上，擬依創作者與受贈者的緣份與相識場域，分為「家人嵌言」、「專科嵌言」、「大碩嵌言」、「國文嵌言」與「社會嵌言」等五大區塊，每個區塊再依照書體演變歷程進行作品的陳列，可使觀者體會漢字結構與書體的演變之美。此外，每個區塊的作品中，存有不同的用筆技法展現。藉由不同書體的提按、方圓、疾澀、力勁等技法運用，期望展現傳統書道縱向與橫向的交錯發展，並開拓更多的可能性。

此次展出的作品總數共一〇八件，其中〈楚簡五貓物語〉爲本次展出中內容最爲特別的一幅作品。

創作者自年輕時與家人開始養貓，時至今日已達二十餘年，先後有五隻毛小孩，分別是：阿花、大大、

小乖、溜溜、小折，其中兩隻相繼辭世，其餘也都進入老貓世界。貓與人相同，每個人都有其特殊之處，

家中五貓也是如此，依其貓性，撰聯記之，上聯爲「花花無懼，大大有趣，乖乖體會世道。」下聯爲「溜

溜求變，折折稱奇，貓貓所言爲眞。」此件作品以楚簡書體展現，先秦文字多通假，戰國時楚人「芌」

讀爲「花」，「悲」讀爲「懼」，「留」讀爲「溜」，「夐」讀爲「變」，至於「貓」則以同音通假的「廟」

取代。先秦書體的創作過程，最困難的地方便是缺字處理問題，創作者此次所展出的先秦書體創作，

絕大多數以符合該種書體的通假用字習慣爲主，也因此需要花較多的時間進行考證與創作，〈楚簡五

貓物語〉便是其中一例。某種程度來說，或許可以藉由這樣的書法創作讓觀者進入到古文字的世界，

不失爲一條有趣的漢字歷史脈絡。

另外，最近幾十年戰國出土文獻大量問世，豐富了戰國時期秦、楚、燕、齊、晉五系書體，創作

者自就讀碩博士班以迄今日，案頭書籍多爲此類著作，也因此讓創作者的書體樣貌有機會加深加廣，

〈戰國秦系文字贈敬家老師〉、〈戰國楚系文字贈維茹老師〉、〈戰國燕系文字贈啓文〉、〈戰國齊

系文字贈建德〉、〈戰國晉系文字贈孝富〉等五件作品，便是在這個因緣際會當中應運而產出，將此

五件作品相比而觀，別具一番趣味。（參見文末【附錄：戰國五系文字書風概覽】）

其他作品如：〈西周晚期金文贈小舅〉：「明賦哲夫樂，城揚天子陶」聯語，有別於一般金文書

法創作，創作者特別將書體時代限縮在西周晚期，期望透過書體（字體）的斷代樣貌，讓金文書法創

作內涵更細緻化，在書體（字體）的擇選過程，展現了創作者在漢字專業領域的學習與養成。以上作

品屬於古文字書體。

就今文字書體而言，〈草書贈七叔〉、〈行書贈二舅〉、〈歐楷贈小姨〉等歸類於此，其中〈行書贈二舅〉：「明謝琪花綻，炎龍翠瑋誇；秀才文尚質，貞士盡菁華。」將二舅一家共七人之名嵌入五絕二十字之內，以宋代米芾行書風格進行書體創作，藉由詩、書相互輝映，寄託創作者滿滿的祝福。〈草書贈七叔〉、〈歐楷贈小姨〉亦是如此，只是表現的書體有所差異，而這個差異也正展現創作者四十年來的書學軌跡。

以上大致說明本次展出的其中十件作品之創作理念與書寫表現技法，其餘九十八件作品的創作原由，則具體呈現在每件作品的文字構形與線條表現當中，邀請大家一同欣賞，必有一番物外之趣。

二○二三年歲在癸卯夏月　羅凡聶撰於泰山之居

戰國秦系文字敬事禪林法家謀本草情

敬事禪林漾

家謀本草情

歲在癸卯之夏 莊氏晟撰書

戰國楚系文字維新談舊語為古和今音

維新談舊語

卷古味今音

歲在癸卯之夏 莊氏晟撰書

戰國燕系文字啟尚宗明義又尊禮樂章

戰國齊系文字建心天下達德志八方聞

戰國晉系文字孝慈德惠智富愛仁忠勤

德普八方聞

君心天下達

歲在癸卯之夏雜凡晟撰書

歲在癸卯之夏雜凡晟撰書

歲在癸卯之夏雜凡晟撰書

9

【家人嵌言】

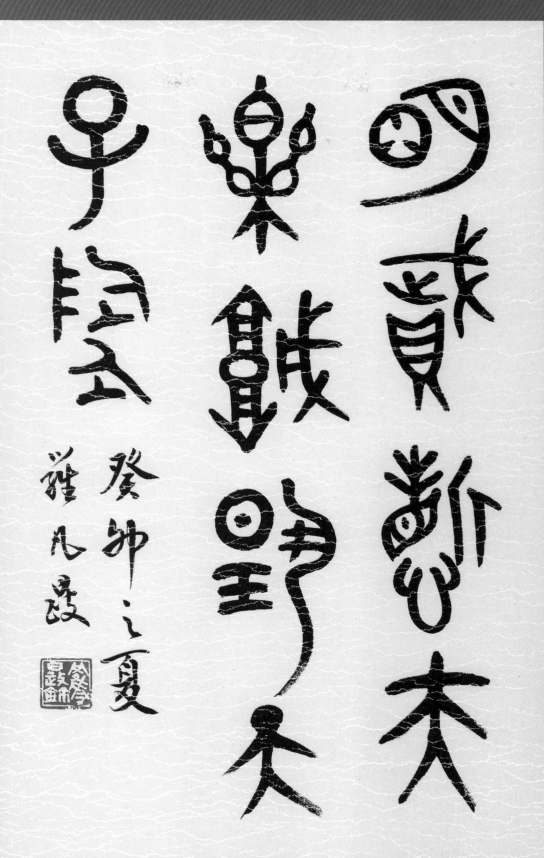

作品尺寸（寬 X 高）35×59公分

〈西周晚期金文贈小舅〉

明賦哲夫樂，

城揚天子陶。

癸卯之夏

莊凡政

僅以學金石鼓

作品尺寸（寬 X 高）98 X 70 公分

<楚簡五貓物語>
花花無懼，大大有趣，乖乖體會世道。
溜溜求變，折折稱奇，貓貓所言為真。

作品尺寸（寬 X 高）32×32 公分

〈傳抄古文字贈大姨〉
翊俊聲清劭，
溫良處世真。
憲章稽古政，
恭儉讓光塵。

羅網塵間世　威風喚瑞亭　蓮陳琪樹現　佩玉愷歌聆

歲在癸卯仲夏月上澣 趙凡晟撰

〈小篆贈五叔〉

羅網塵間世，
威風喚瑞亭。
蓮陳琪樹現，
佩玉愷歌聆。

作品尺寸（寬 X 高）35 X 116 公分

歲在癸卯仲夏

瑞鳳祥麟至
素珠珍寶藏
玲瓏顯智慧
忠棣惠文房

羅氏昌政撰書

作品尺寸（寬×高）35×34 公分

〈隸書贈六叔〉
瑞鳳祥麟至，
素珠珍寶藏。
玲瓏顯智慧，
忠棣惠文房。

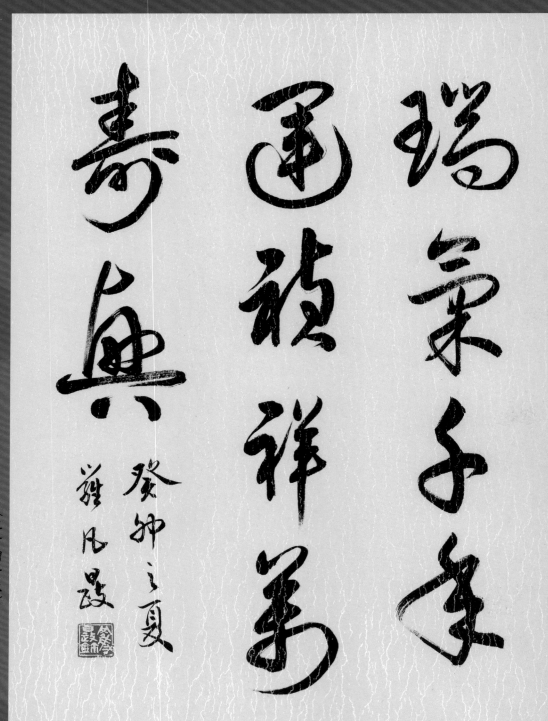

〈草書贈七叔〉

瑞氣千年運，
禎祥萬壽興。

作品尺寸（寬 X 高）56×70 公分

明謝琪花綻姿龍翠瑋

瑋誇秀才文尚傾貞

士盡菁華　癸卯凡政

〈行書贈二舅〉

明謝琪花綻，
炎龍翠瑋誇。
秀才文尚質，
貞士盡菁華。

作品尺寸（寬×高）35×68公分

世外桃源徐步漫秋高氣爽麗人翩煙霏霧集山林霧仁道文芯曾子傳

歲在癸卯之夏 莊凡晸撰

作品尺寸（寬 X 高）32 X 32 公分

〈歐楷贈小姨〉
世外桃源涂步漫，
秋高氣爽麗人翩。
煙霏霧集山林處，
仁道文芯曾子傳。

18

【專科嵌言】

柏酒天香賜忠心長幼尊

癸卯仲夏 獲凡殿撰書

〈甲骨文贈柏丞〉
柏酒天香賜，
丞心長幼尊。

作品尺寸（寬 X 高）70×137 公分

20

作品尺寸（寬 X 高）136×70 公分

〈楚簡贈丁師〉
行天社大訪丁老，
振筆直書和玉箋。
錦繡淵泉詩意達，
門庭子弟共陶然。

戰國齊系文字建心天下達德志八方聞

建心天下達

德志八方聞

歲在癸卯之夏雜凡晨撰書

〈戰國齊系文字贈建德〉

建心天下達，

德志八方聞。

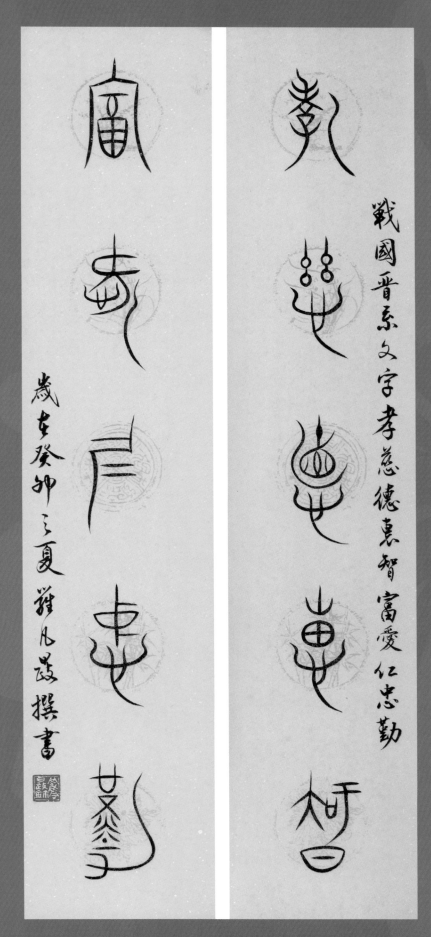

戰國晉系文字孝慈德惠智富愛仁忠勤

歲在癸卯之夏難凡殷撰書

〈戰國晉系文字贈孝富〉

孝慈德惠智，
富愛仁忠勤。

作品尺寸（寬 X 高）23×110×2 公分

敬心保本道

誰事險中知

歲在癸卯夏月小暑之日贈敬雄兄

敬心保本道雄事險中知 羅○○○

〈睡虎地秦簡贈敬雄〉
敬心保本道，
雄事險中知。

作品尺寸（寬×高）17×70×2公分

瓏瑰玉巒少明志
御筵宮室美贈管彤
忠麗華
癸卯仲夏 雚阝民啟 撰

〈小篆贈明瓏麗華賢伉儷〉

瓏瑰玉巒少明志，
靜女麗華貽管彤。
宸翰御筵宮室美，
一心只羨鴛鴦嚘。

作品尺寸（寬 X 高）60×125 公分

癸卯仲夏上澣

耀東晟毅撰書

〈小篆贈心婷〉
心詠娉婷意，
王吟靜女歌。

寬肉明慧里
況德道天生

〈北大漢簡贈寬裕〉
寬容明慧至，
裕德道天生。

歲在癸卯仲夏上澣　此大漢竹簡

贈寬裕兄雅正　呂政撰書於泰山區

作品尺寸（寬 X 高）70 X 137 公分

曉天張異稟
青樹茂林軒
惠點芷瑩潤
琪荅瑤草蕃

歲在癸卯仲夏上澣

羅凡晟撰於台北

作品尺寸（寬 X 高）70×68 公分

〈隸書贈曉青〉

曉天張異稟，
青樹茂林軒。
惠點芷瑩潤，
琪花瑤草蕃。

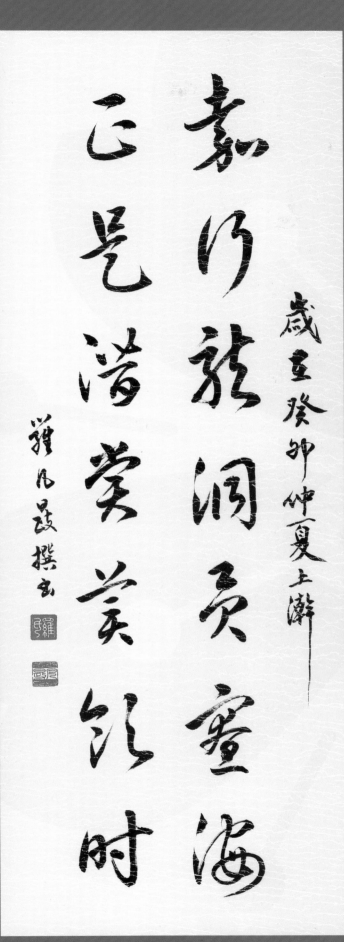

歲主癸卯仲夏上瀚

羅乃琨撰玄

作品尺寸（寬 X 高）35×98 公分

〈草書贈嘉正〉
嘉汀龍洞貢寮澥海，
正是潛嚐美飲時。

廉平經學豐功偉杜
牧樊川彌足珍
寶願玫瑰恆贊詠
聲聲嘹喨贈佳人

歲次癸卯仲夏蔣凡政

作品尺寸（寬×高）70×129 公分

30

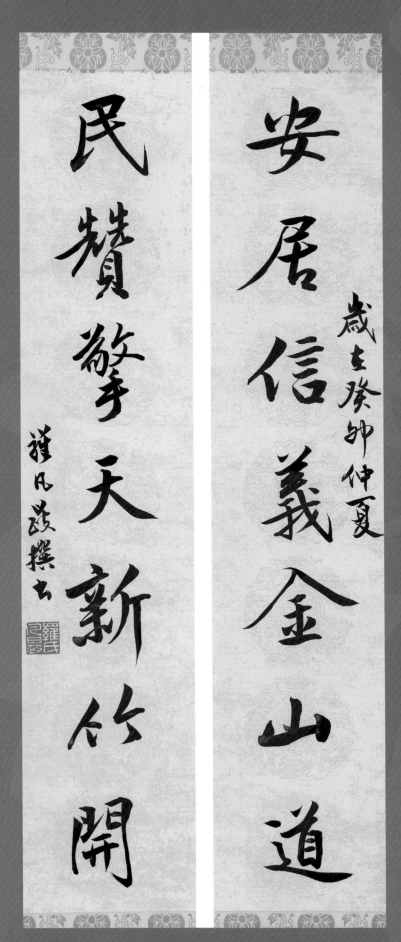

民讚擎天新竹開　安居信義金山道　歲在癸卯仲夏　羅民政撰書

〈行書贈安民〉

安居信義金山道，
民讚擎天新竹開。

在宥羣生萬物靈勇淇水岸
振翔翮鄉音管籥石岡現却
是文君王海菱　歲在癸卯仲夏襲氏啟漲撰

〈行書贈在勇〉
在宥群生萬物靈，
勇淇水岸振翔翮。
鄉音管籥石岡現，
卻是文君王海菱。

作品尺寸（寬 X 高）35 X 128 公分

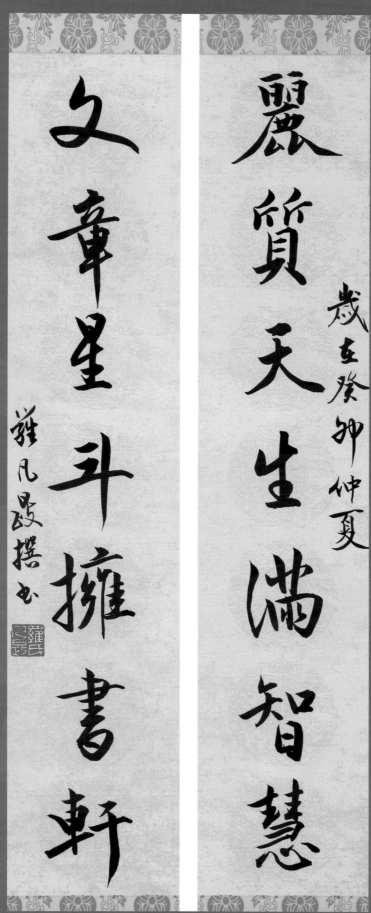

麗質天生滿智慧

文章星斗擁書軒

歲在癸卯仲夏

莊凡殷政撰書

〈行書贈文軒麗慧賢伉儷〉

麗質天生滿智慧，
文章星斗擁書軒。

作品尺寸（寬 X 高）27×68 公分

英豪煥發校
園步傑語容
光修德行

癸卯仲夏
雅凡敬

〈行書贈英傑〉
英豪煥發校園步，
傑語容光修德行。

作品尺寸（寬 X 高）35×28 公分

王行竹塹道俊逸且
清新堯舜禮賢士兄
臺領問津

癸卯之夏蕭乃彰

〈歐楷贈俊堯〉
王行竹塹道，
俊逸且清新。
堯舜禮賢士，
兄臺領問津。

【大碩嵌言】

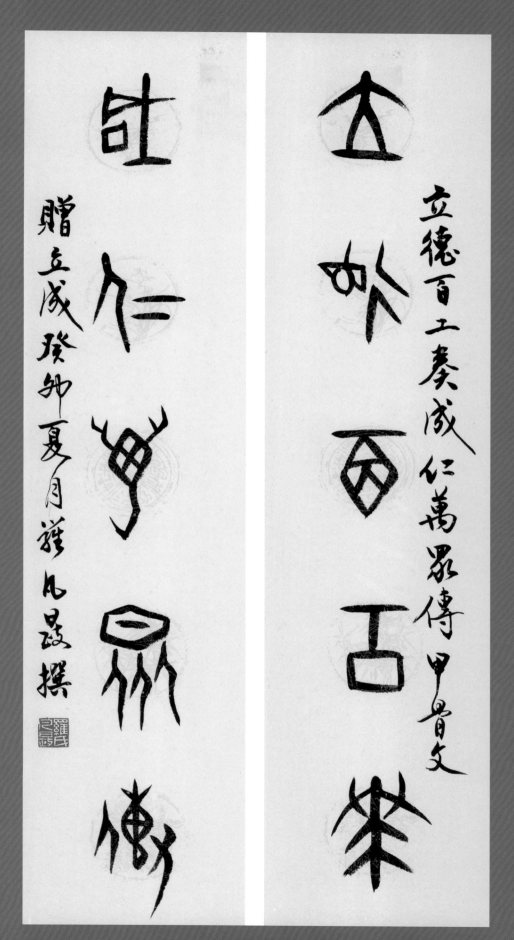

立德百工奏成仁萬眾傳甲骨文

贈立成癸卯夏月羅凡晟撰

〈甲骨文贈立成〉
立德百工奏，
成仁萬眾傳。

作品尺寸（寬 X 高）17×70×2 公分

37

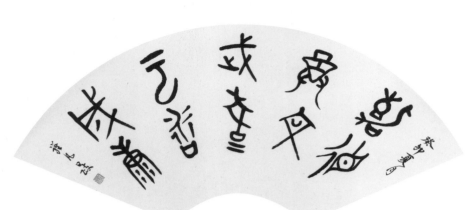

作品尺寸（寬 X 高）55 × 28 公分

〈金文贈嘉凌〉
嘉德尊文武，
凌雲詠成康。

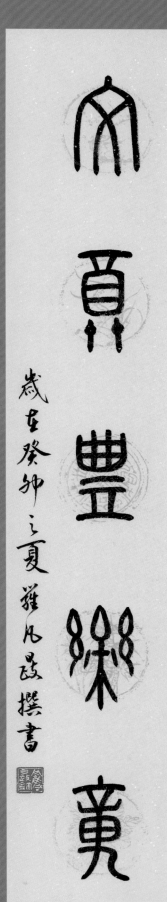

戰國燕系文字啟尚宗明義又尊禮樂章

歲在癸卯之夏 龍凡殷 撰書

〈戰國燕系文字贈啟文〉
啟尚宗明義，
文尊禮樂章。

作品尺寸（寬ｘ高）23ｘ110ｘ2公分

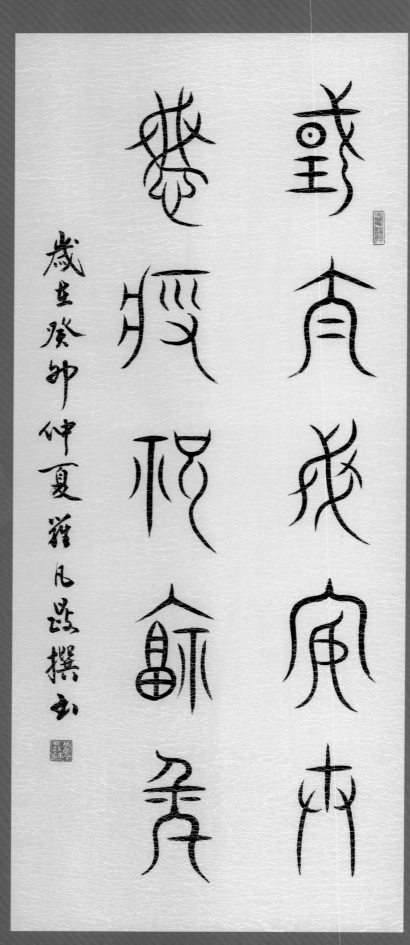

〈傳抄古文字贈游師〉
國泰民安世，
慶殷祝福年。

作品尺寸（寬 X 高）56×129 公分

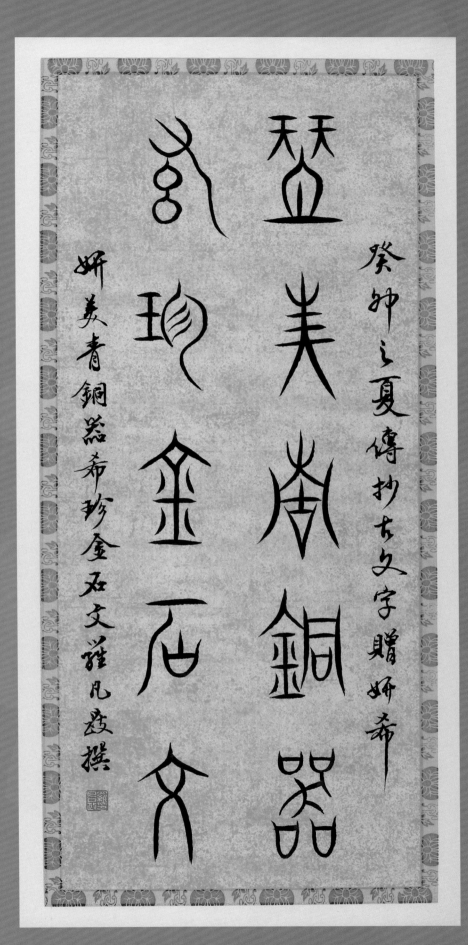

癸帥之夏傳抄古文字贈妍希

妍美青銅器希珍金石文羅凡殷撰

〈傳抄古文字贈妍希〉
妍美青銅器，
希珍金石文。

作品尺寸（寬 X 高）23×46 公分

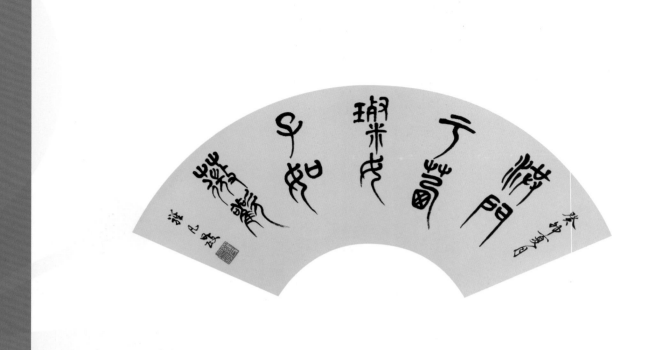

作品尺寸（寬 X 高）55×28 公分

〈小篆贈如薇于茜姐妹〉
洪門于茜璨，
女子如薇歡。

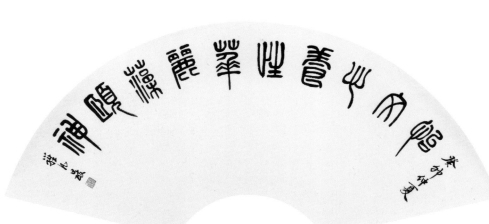

作品尺寸（寬 x 高）60×28 公分

〈漢印文字贈怡華〉
怡文心養性，
華麗藻頤神。

佳言尚在耳
信用且存心

歲在癸仲夏月上澣
羅凡晸撰書

〈肩水金關漢簡贈佳信〉
佳言尚在耳，
信用且存心。

作品尺寸（寬 X 高）23 X 46 公分

張飛褒正義，友直諒多聞。裕念乾坤轉，鑫心樂此文。

歲次癸卯仲夏大暑　羅凡殷撰書

〈草書贈裕鑫〉
張飛褒正義，
友直諒多聞。
裕念乾坤轉，
鑫心樂此文。

作品尺寸（寬 X 高）35×90 公分

慧閣五雲起玲瓏三寶娘旭
欣歡樂聚哲喜譜鴛鴦 歲次癸卯仲夏

龔月跋撰書

〈行書贈慧玲〉
慧閣五雲起，
玲瓏三寶娘。
旭欣歡樂聚，
哲喜譜鴛鴦。

作品尺寸（寬 x 高）29×110 公分

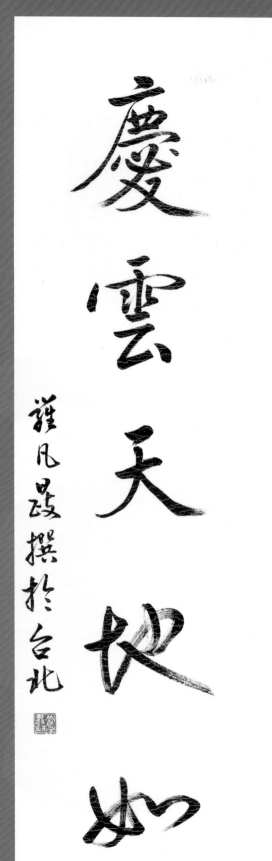

霖雨蒼生巧

慶雲天地如

歲在癸卯仲夏炎炎上瀚之日

謹凡殷政撰於台北

〈行書贈霖慶〉
霖雨蒼生巧，
慶雲天地如。

作品尺寸（寬 X 高）35×137×2 公分

愛蓮塵不染

許子心尤清

作品尺寸（寬Ｘ高）70Ｘ137公分

歲在癸巳仲夏上澣贈愛蓮

羅凡政撰書於泰山

〈魏碑贈愛蓮〉
愛蓮塵不染，
許子心尤清。

【國文嵌言】

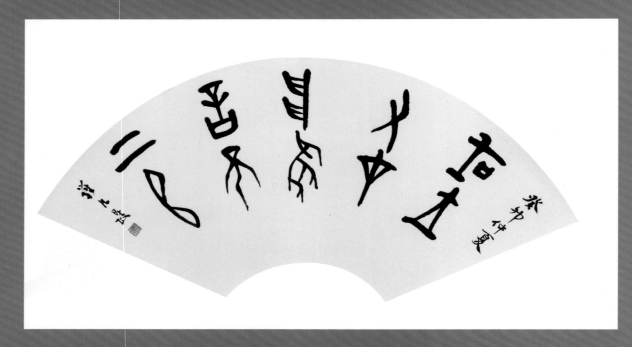

作品尺寸（寬╳高）55╳28 公分

〈甲骨文贈國熊老師〉
國士有才帥，
熊言不二師。

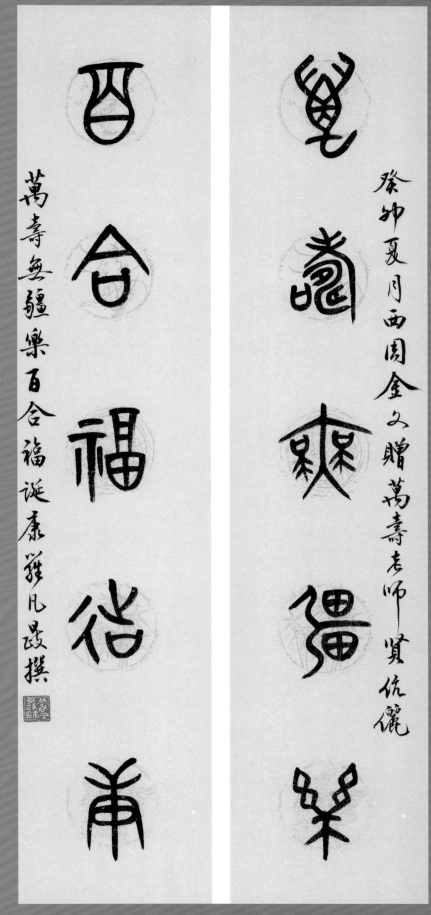

萬壽無疆樂百合福誕康莊凡跂撰

癸卯夏月西周金文贈萬壽老師賢伉儷

〈西周金文贈萬壽老師賢伉儷〉
萬壽無疆樂，
百合福誕康。

作品尺寸（寬 X 高）23×100×2公分

〈金文贈宗憲老師〉
鍾嶸詩品撰，
宗密華嚴傳。
憲問何人道，
師說韓愈宣。

癸卯夏月
雄氏殷

明王以孝行天下賢者因能迷禹湯

癸神仲夏贈明賢仁棣雅正路

作品尺寸（寬 X 高）35×128 公分

戰國楚系文字維新談舊語茹古和今音

維新談舊語

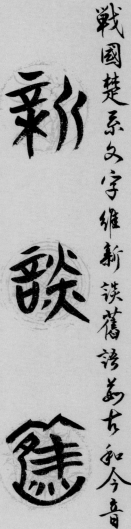

茹古咏今音

歲在癸卯之夏 雅凡瓦政撰書

《戰國楚系文字贈維茹老師》
維新談舊語，
茹古和今音。

作品尺寸（寬 X 高）23×110×2 公分

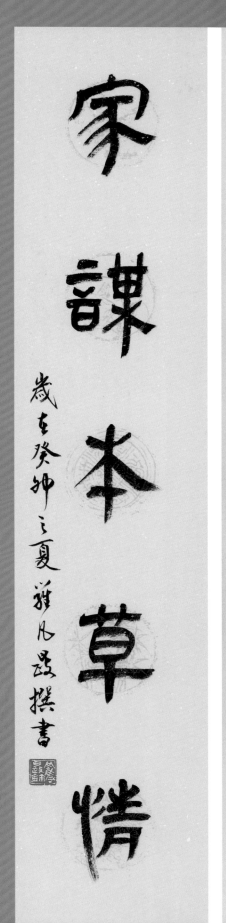

敬事禪林法
家謀淨土情

戰國秦系文字敬事禪林法家謀本草情

〈戰國秦系文字贈敬家老師〉

家謀本草情

歲在癸卯之夏黄凡殷撰書

作品尺寸（寬 X 高）23×110×2 公分

癸卯之夏傳抄古文字贈滄龍老師

滄海一聲笑

滄海一聲笑龍圖萬歲情蕭凡段

〈傳抄古文字贈滄龍老師〉

滄海一聲笑，

龍圖萬歲情。

作品尺寸（寬 X 高）23 X 110 X 2 公分

佳人詞話探蓉子新詩傳

癸卯仲夏雖凡晨撰

〈傳抄古文字贈佳蓉老師〉
佳人詞話探，
蓉子新詩傳。

作品尺寸（寬 X 高）35×99 公分

春遊筵宴迎風呂慧沁梅湯贈室家傳抄古文字

贈春慧歲在癸卯仲夏大暑之日莊凡殷撰書

〈傳抄古文字贈春慧〉

春遊筵宴迎風呂，
慧沁梅湯贈室家。

作品尺寸（寬 X 高）35 X 137 公分

58

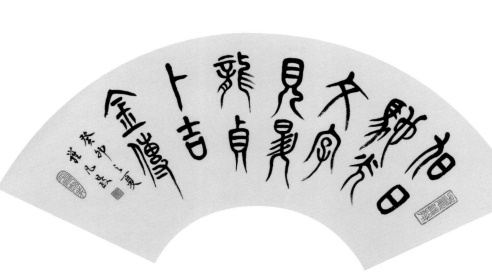

作品尺寸（寬 X 高）58×27 公分

〈汲古閣篆贈季師〉

旭日馳光文字見，

昇龍貞卜吉金傳。

《小篆贈志宏老師》

李道西遊玄幻記，
志評三國論英雄。
宏揚水滸傳精髓，
師飲金瓶梅一盅。

〈小篆贈明理老師〉

黃庭堅學詩書道，
師法二王墨韻貴。
明軾行茉筆意蔡，
理邊智永贊千文。

作品尺寸（寬 X 高）35×136 公分

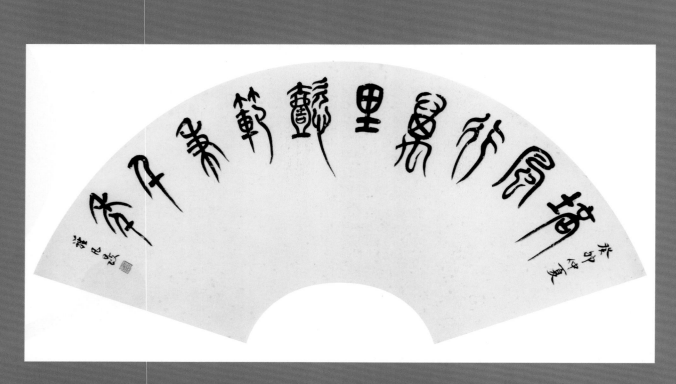

作品尺寸（寬 X 高）60×30 公分

〈小篆贈培懿老師〉

培風行萬里，
懿範秉千年。

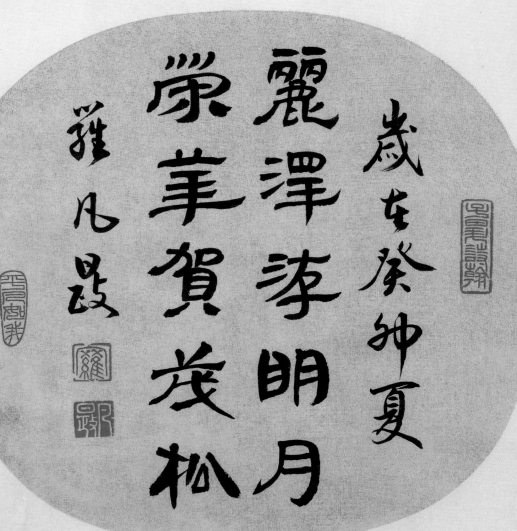

作品尺寸（寬 X 高）34 X 34 公分

〈肩水金關漢簡贈榮松老師賢伉儷〉

麗澤游明月，
榮華賀茂松。

岁在癸卯仲夏

江山風景
秀淑女伴君行
守正持中道曾
門小樂迎

雅凡啟撰書

作品尺寸（寬 X 高）33 X 33 公分

〈隸書贈淑君老師賢伉儷〉
江山風景秀，
淑女伴君行。
守正持中道，
曾門小樂迎。

作品尺寸（寬 X 高）33×33 公分

〈隸書贈幸玲老師〉
幸獲伊憐愛，
玲瓏未得窅。
輕聲尋梵語，
咫尺在人前。

雪泥鴻爪字元雄書壇
炅盧法卷明音律重溫
意涵經

歲在癸卯仲夏莊凡殷撰

〈草書贈聖雄老師〉
聖跡敬字亭，
雄武帝君廷。
書卷明音津，
重溫道德經。

作品尺寸（寬 X 高）35×101 公分

香袖春色舞龍廂

揚土地弦

歲在癸卯仲夏

羅凡晟撰書

作品尺寸（寬 X 高）26 X 68 公分

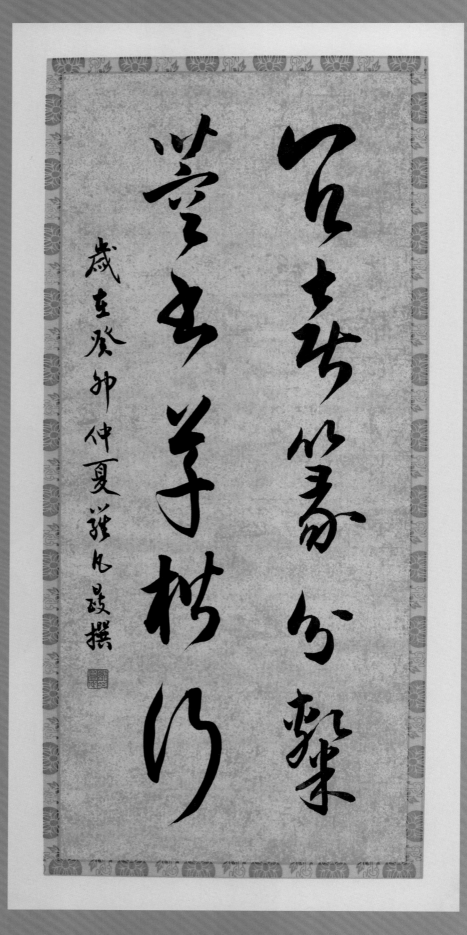

作品尺寸（寬 X 高）23 X 46 公分

文通傳播臨之

蔚暎芳葉山

歲在癸卯仲夏上澣之時

莊凡晃撰書於泰山

作品尺寸（寬 X 高）70×137 公分

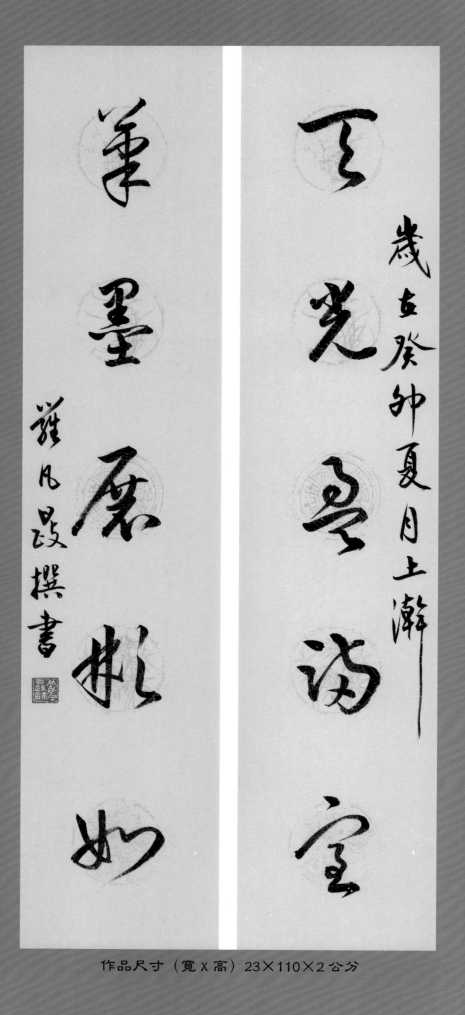

歲在癸卯仲夏月上澣

天光盈滿室

筆墨展彬如

莊乃政撰書

〈草書贈室如老師〉
天光盈滿室，
筆墨展彬如。

作品尺寸（寬 X 高）23×110×2 公分

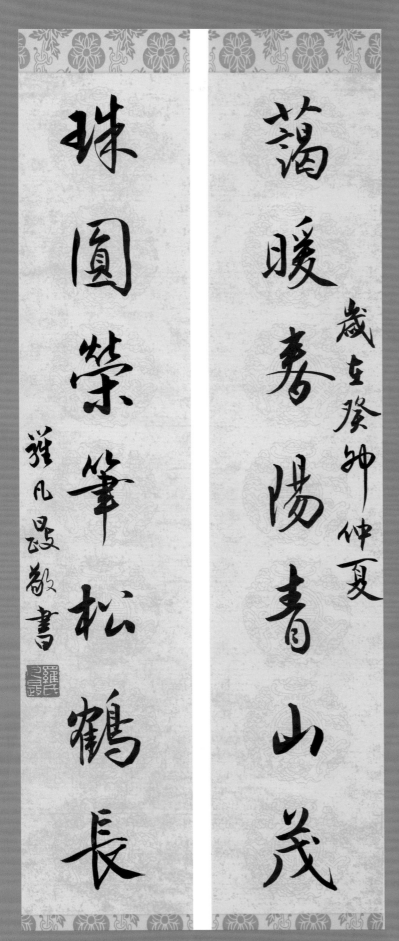

〈行書贈春榮老師賢伉儷〉
藹暖春陽青山茂，
珠圓榮筆松鶴長。

作品尺寸（寬 x 高）27×68 公分

癸卯仲夏

師言文學盛
許讚臺灣賢
俊士才千計
歌賦萬篇

羅凡晸

作品尺寸（寬 X 高）33 X 33 公分

〈行書贈俊雅老師〉
師言文學盛，
許讚臺灣賢。
俊士才千計，
雅歌賦萬篇。

72

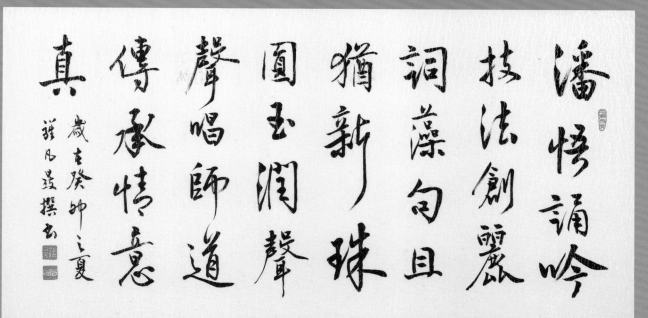

作品尺寸（寬 X 高）116×60 公分

〈行書贈麗珠老師〉

潘悟誦吟技法創，
麗詞藻句且猶新。
珠圓玉潤聲聲唱，
師道傳承情意真。

癸卯仲夏

孟師崑曲作

珍賞牡丹亭唱

念琵琶伴笛

簫打舞娉

羅月段

作品尺寸（寬 X 高）33×33 公分

〈行書贈孟珍老師〉
孟師崑曲做，
珍賞牡丹亭。
唱念琵琶伴，
笛簫打舞娉。

74

癸卯仲夏

王宣易夬卦

基輔郁離君

倫語碑銘學師

傳韓柳文

雅凡畋

作品尺寸（寬 X 高）33×33 公分

〈行書贈基倫老師〉

王宣易夬卦，

基輔郁離君。

倫語碑銘學，

師傳韓柳文。

癸卯仲夏

陳說莎戲曲
芳醴伴抒情
可待傳天問琅
琅金石聲

羅展鵬

作品尺寸（寬 x 高）33×33 公分

〈行書贈陳芳老師〉
陳說莎戲曲，
芳醴伴抒情。
可待傳天問，
琅琅金石聲。

癸卯仲夏

王師奏凱

樂錦瑟醉佳人

慧心聲聲湧；

明光日、新

雅凡跋

作品尺寸（寬 X 高）33×33 公分

〈行書贈錦慧老師〉
王師奏凱樂，
錦瑟醉佳人。
慧心聲聲湧，
明光日日新。

癸卯仲夏

胡琴聲遠
播衍論譜紅樓
南語評甄賈師
生情意投

莊凡致 〔印〕

作品尺寸（寬 X 高）33 X 33 公分

〈行書贈沂南老師〉
胡琴聲遠播，
衍論譜紅樓。
南語評甄賈，
師生情意投。

癸卯仲夏

聰論太平道

輝騰南極星

老聃乘紫氣師

保奉天聽

羅凡殿

作品尺寸（寬 x 高）33 x 33 公分

〈行書贈聰輝老師〉
聰論太平道，
輝騰南極星。
老聃乘紫氣，
師保奉天聽。

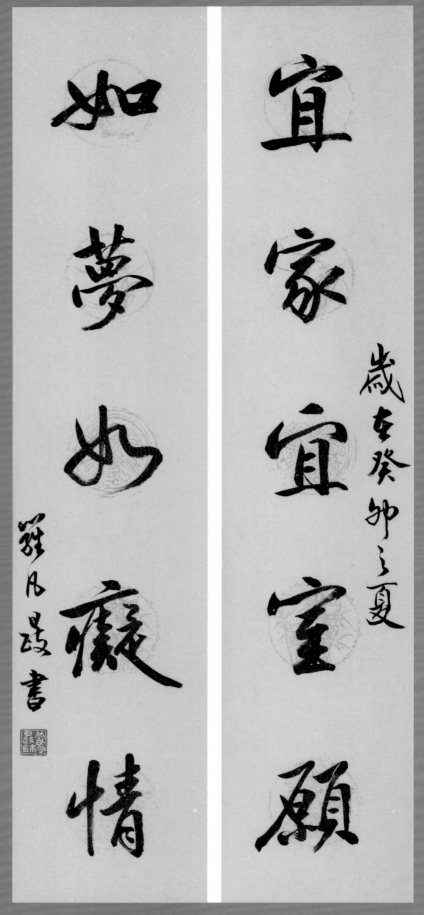

〈行草贈宜如老師〉
宜家宜室願，
如夢如痴情。

作品尺寸（寬 X 高）23×110×2 公分

癸卯仲夏

燦道譽鶴鳴山

鄭師精盛

坐忘內丹術方

仙行氣還

羅氏晟

作品尺寸（寬 X 高）33 X 33 公分

〈行書贈燦山老師〉
鄭師精盛燦，
道譽鶴鳴山。
坐忘內丹術，
方仙行氣還。

癸卯仲夏

曉日浯洲耀
楓丹文藝興石
師喜浪漫跳
鳥花開憑

雅凡毅

作品尺寸（寬 X 高）33 X 33 公分

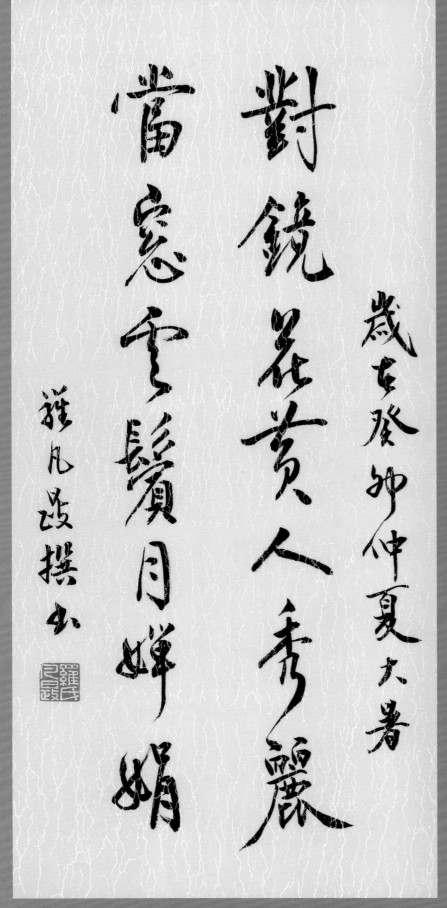

對鏡花黃人秀麗
當窗雲鬢月嬋娟

歲次癸卯仲夏大書

莊凡政撰句

〈行書贈麗娟老師〉
對鏡花黃人秀麗，
當窗雲鬢月嬋娟。

作品尺寸（寬 X 高）23 X 52 公分

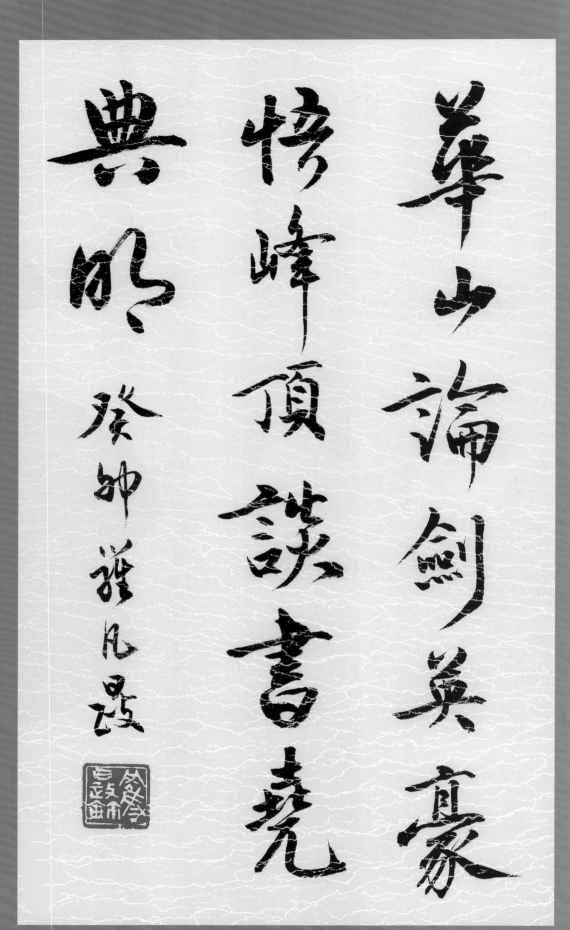

華山論劍英豪
悟峰頂談書堯
典明

癸卯鄭政凡題

〈行書贈華峰老師〉
華山論劍英豪悟，
峰頂談書堯典明。

作品尺寸（寬 X 高）26×45 公分

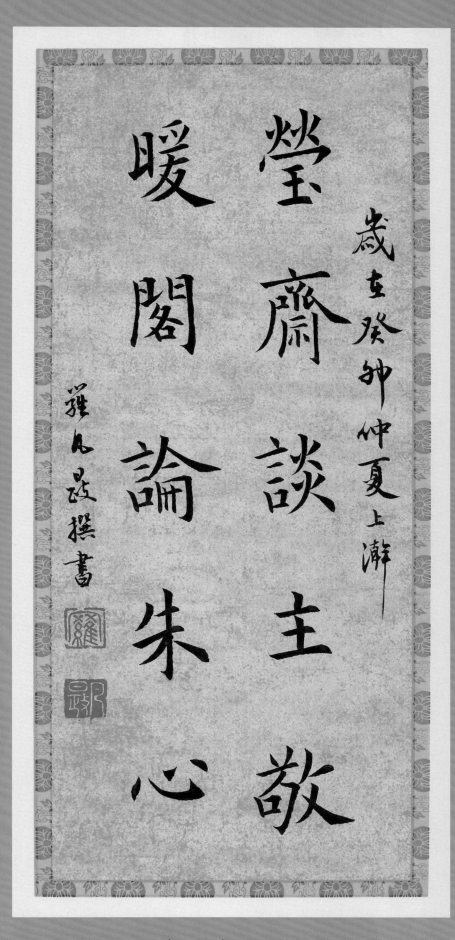

瑩齋談主敬，暖閣論朱心。

歲在癸卯仲夏上澣

羅元晟撰書

〈歐楷贈瑩暖老師〉
瑩齋談主敬，
暖閣論朱心。

作品尺寸（寬 X 高）23 X 46 公分

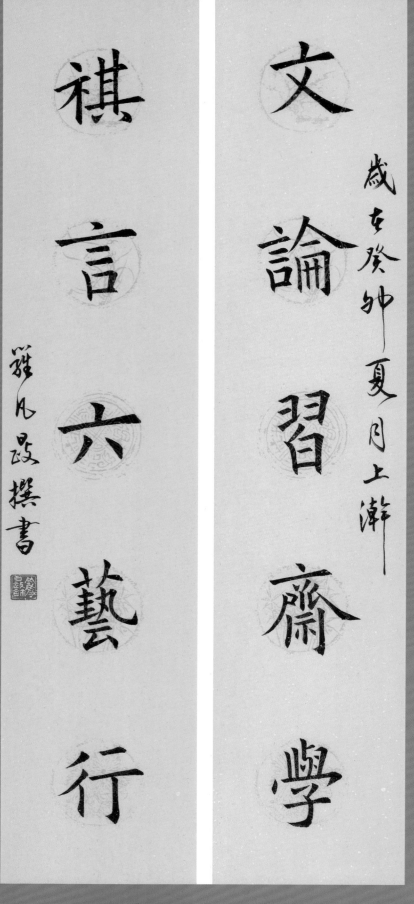

文論習齋學

祺言六藝行

歲在癸卯夏月上澣

羅凡殿撰書

〈歐楷贈文祺老師〉
文論習齋學，
祺言六藝行。

作品尺寸（寬 X 高）23×110×2 公分

【十全十美聯】

歲在癸卯仲夏

羅凡晸 撰書

惠風咊暢鬯扅

琴瑟相調時

〈篆書贈惠琴〉

惠風和暢處，

琴瑟相調時。

作品尺寸（寬 X 高）34×101 公分

建德立功業
熙來攘注師

歲在癸卯仲夏

崔凡殷撰書

〈篆書贈建熙〉
建德立功業，
熙來攘注師。

作品尺寸（寬 X 高）34×101 公分

89

歲在癸卯仲夏

莊凡殿撰書

〈隸書贈文齡〉
文眼英雄識，
齡眉女力行。

作品尺寸（寬 X 高）34×101 公分

瑜論慧言
論重猶
重持肯
持平繁

歲在癸卯仲夏

莊凡殿撰書

作品尺寸（寬 X 高）34×101 公分

〈隸書贈慧瑜〉

慧言猶肯繁，
瑜論重持平。

歲在癸卯仲夏

莊乃政撰書

〈草書贈宜靜〉
宜言偕飲酒，
靜女共吹竽。

作品尺寸（寬 X 高）34×101 公分

念友恆常在

蕙情永不渝

歲在癸卯仲夏

莊乃政撰書

〈草書贈念慈〉
念友恆常在，
蕙情永不渝。

雲蓋勤樓閣
怡顏燕雀堂

歲在癸卯仲夏

莊凡晟撰書

〈行書贈雯怡〉
雲蓋勤樓閣，
怡顏燕雀堂。

作品尺寸（寬 X 高）34 X 101 公分

静聽麻鷺開
評述稻花香

歲次癸卯仲夏
雅凡晟攮書

〈行書贈靜評〉
靜聽麻鷺開，
評述稻花香。

作品尺寸（寬 X 高）34×101 公分

純仁履聖德
好理道天真

歲在癸卯仲夏

翟凡晶政撰書

〈楷書贈純好〉
純仁履聖德，
好理道天真。

作品尺寸（寬×高）34×101 公分

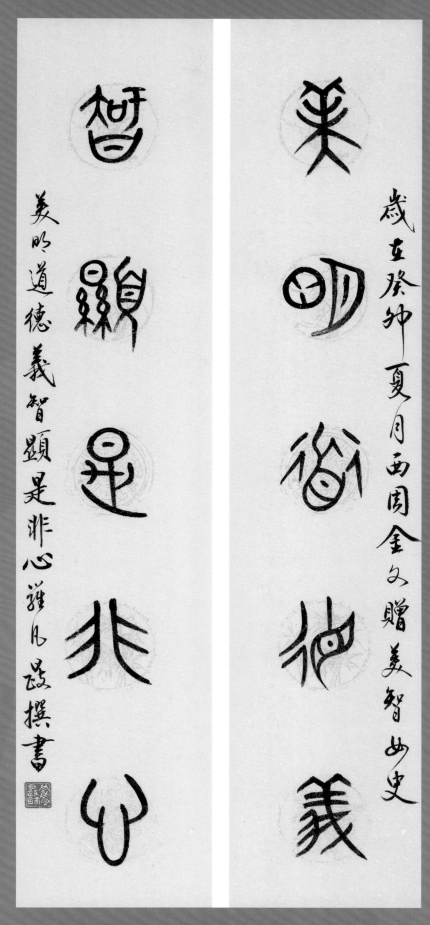

歲在癸卯夏月西周金文贈美智姆史

美明道德義智顯是非心難見殷撰書

〈西周金文贈美智〉
美明道德義，
智顯是非心。

作品尺寸（寬 x 高）23×110×2 公分

歲在癸卯仲夏上瀚　素問人間遊

瑜言道德經雜凡踐撰書台北

〈楚簡贈素瑜老師〉
素問人間世，
瑜言道德經。

作品尺寸（寬 X 高）35×128×2 公分

癸卯夏月傳抄古文字贈家閩老師

家慈詔事敏閩室兆辭佳 蘿氏昱毆撰

作品尺寸（寬 X 高）35×89 公分

103

秀氣五行冠琴音千里揚

癸卯仲夏顏凡政撰書

〈小篆贈秀琴老師〉
秀氣五行冠，
琴音千里揚。

作品尺寸（寬 X 高）70×137 公分

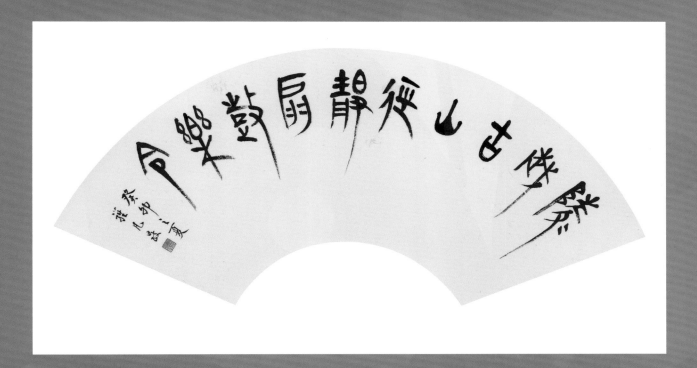

作品尺寸（寬 X 高）58×27 公分

〈里耶秦簡贈夌伶老師〉

夌越古山逕，
靚衫鼓樂伶。

淑慧慧性論情
老老莊孟淋
師言語

歲次癸卯仲夏上澣之時

贈淋慧老師 襟氏昆政撰書

〈隸書贈淑慧老師〉
淑慧論孟語，
慧性老莊言。

作品尺寸（寬 X 高）70×137 公分

106

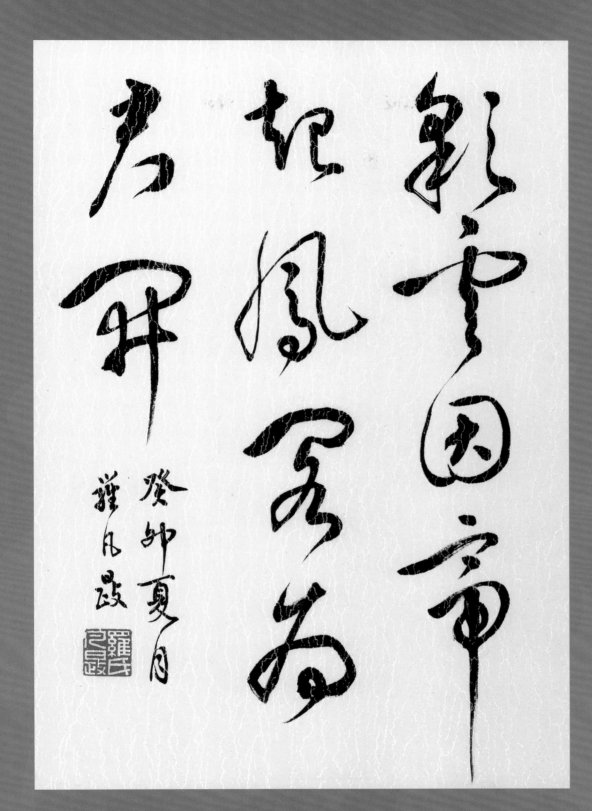

作品尺寸（寬 X 高）25 X 35 公分

〈草書贈彩鳳老師〉
彩雲因帝起，
鳳閣爲君開。

歲在癸卯仲夏大暑

棠棣宜家室

秋蘭應帝王

猶聞歡笑語

快樂滿雁堂

羅凡政撰書

作品尺寸（寬×高）33×33公分

〈草書贈棠秋老師〉
棠棣宜家室，
秋蘭應帝王。
猶聞歡笑語，
快樂滿廳堂。

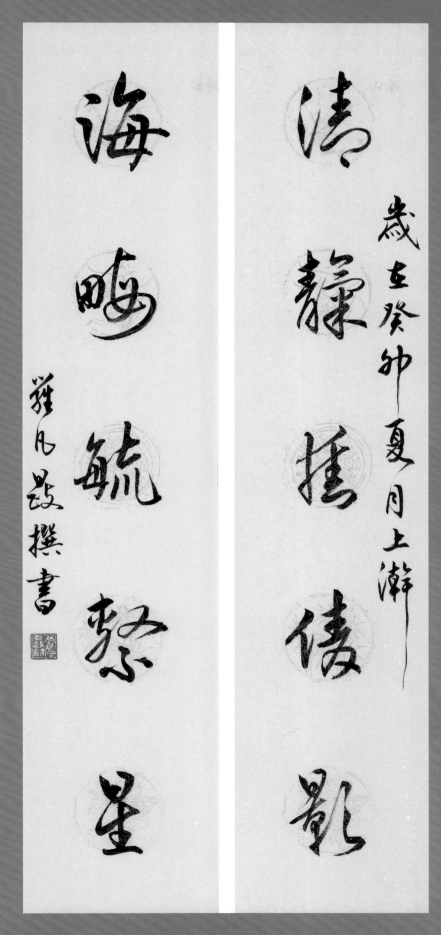

〈行書贈清海老師〉
清龗猜倩影，
海晦毓繁星。

作品尺寸（寬 X 高）23×100×2 公分

癸卯仲夏

庄騒猶展読守拙亦遷真祥語談秋水師言天下珍

雅凡政 [印]

作品尺寸（寬 × 高）33×33 公分

〈行書贈守祥老師〉
莊騒猶展讀，
守拙亦遷真。
祥語談秋水，
師言天下珍。

癸卯仲夏

劉守金剛山
用情加走灣
瑞飛馬稼海
師意水潺潺

作品尺寸（寬 X 高）33×33 公分

芬蘭香四溢芳草碧連天為

問何人勝看官且自箋

〈行書贈芬芳老師〉

芬蘭香四溢，
芳草碧連天。
若問何人勝，
看官且自箋。

歲在癸卯仲夏
莊凡晟撰書

作品尺寸（寬 x 高）29×110 公分

淋情明湛雷茉莉花開時日

月揚光贈参商熠熠隨

歲在癸卯仲夏

崔月娥撰書

〈行書贈淑莉老師〉

淑情明湛處，
茉莉花開時。
日月揚光贈，
參商熠熠隨。

作品尺寸（寬 X 高）29×110 公分

傳世文章勝芳名師大留凌

雲下筆健意放縱橫謀 歲在癸卯仲夏 進凡磊撰並

〈行書贈傳芳老師〉

傳世文章勝，
芳名師大留。
凌雲下筆健，
意放縱橫謀。

作品尺寸（寬 X 高）29 X 110 公分

文思爭鸂蚌瑜亮過招猜魏武短歌唱師襄擊磬回

歲在癸卯仲夏強比政撰書

作品尺寸（寬 X 高）29×110 公分

〈行書贈文瑜老師〉

文思爭鸂蚌，
瑜亮過招猜。
魏武短歌唱，
師襄擊磬回。

珮玉遊南殿�		修人適北門遍	當文旦味麻豆冠軍擒 歲在癸帥仲夏 游凡殷政撰玉

〈行書贈珮伶老師〉

珮玉遊南殿，
伶人適北門。
遍嘗文旦味，
麻豆冠軍擒。

作品尺寸（寬 X 高）29 X 110 公分

淑人君子德

芬徑師尊行

歲在癸卯仲夏上澣之時

羅凡殷撰書於泰山

〈楷書贈淑芬老師〉
淑人君子德，
芬涇師尊行。

作品尺寸（寬 X 高）70×137 公分

【心測六才詩】

贈書觀宇宙葉葉有真名乃論庵丁解禎言齊物行歲在
癸卯夏月上澣　甲骨文贈乃禎與史莊兄最撰於台北

〈甲骨文贈乃禎〉
贈書觀宇宙，
葉葉有真名。
乃論庵丁解，
禎言齊物行。

作品尺寸（寬 X 高）35×112 公分

業已盛追憶太一生水明前塵往事歷歷見真情歲在癸帥仲夏土瀚

楚書贈業太雅正駝跋撰於台北

〈楚書贈業太〉
業已成追憶，
太一生水萌。
前塵注事歷，
處處見真情。

作品尺寸（寬 x 高）35×112公分

奕奕開陽現璇璣伴玉衡
天樞權列首曖曖瑤光迎

奕：開陽現璇璣伴玉衡 天樞權列首曖：瑤光迎 歲在癸卯夏月小暑之日小篆贈奕璇曲史雅凡政撰

〈小篆贈奕璇〉

奕奕開陽現，
璇璣伴玉衡。
天樞權列首，
曖曖瑤光迎。

作品尺寸（寬 X 高）35×112 公分

玉振金鈴韻姿耳濘步移
丁丁如細語字字見真伊

〈隸書贈玉姿〉

玉振金鈴響，
姿身漫步移。
丁丁如細語，
字字見真伊。

作品尺寸（寬 X 高）35×112 公分

作品尺寸（寬 X 高）35×112 公分

〈草書贈素秋〉

素心蘭葉綠，
秋桂茶香濃。
有待貴人間，
浣花乍現蹤。

始帝刻石立 聲名千古傳　玳筵四季宴 畫筆春秋宣

玳筵四季宴畫筆春秋宣始帝刻石立聲名千古傳歲

癸卯仲夏月小暑之日褚楷贈玳聿 雉風殷撰於台北

〈褚楷贈玳聿〉

玳筵四季宴，
畫筆春秋宣。
始帝刻石立，
聲名千古傳。

作品尺寸（寬 X 高）35×112 公分

【用印文存】

編號	1	2	3	4	5	6	7
印面							
釋文	羅　凡叕	平凡如我	羅氏凡叕	羅氏　凡叕	羅凡叕鈢	子昇詩翰	羅印凡叕
刻印者	陳蕉君	張銘元	張銘元	張銘元	陳信良	黃國建	吳明河

【羅凡晸簡歷】

羅凡晸，字迎曦，自號子昇，臺灣臺北人，一九七三年生。國立臺灣師範大學國文博士，現為國立臺灣師範大學國文學系副教授，神龍詩書研究會會員。書法啟蒙自李榮樹先生，奠定歐楷基礎；中學時期得祝義先生指導，開展褚楷風貌；其後師事丁錦泉先生，悠遊於篆、隸、草、行、楷諸體。進入大學中文系所，得陳欽忠先生書論啟發，得簡明勇先生筆論應用，得季旭昇先生在古文字學之漢字形體養分，遂將古文字構形融入當代筆墨表現，希冀能有別開生面之致。

一九八八 臺北縣「紀念先總統 蔣公一百晉二誕辰書畫比賽」書法類國中組第三名

一九九七 第十二屆聖壽杯書法比賽大專高中組第三名

二〇一一 神龍詩書創作展（國立臺北科技大學藝文中心，聯展）

二〇一六 臺灣師大七十週年校慶（正門巨幅對聯）

二〇一九 海峽兩岸青年書畫展（山西運城，參展）

二〇〇四-二〇〇六 國立臺北大學中文系「書法」課程教師

二〇〇六-迄今 國立臺灣師範大學國文系「書法」類課程教師之一

二〇二一 「墨緣起性：羅凡晸詩書創作展」（國立臺灣藝術教育館，個展）

二〇二二 「嵌喜·心迎：羅凡晸詩書創作展」（臺南新營文化中心雅藝館，個展）

國家圖書館出版品預行編目 (CIP) 資料

嵌言翫語 ： 羅凡聂詩書創作展 / 羅凡聂著 . --
第一版 . -- 新北市 ： 羅凡聂，民 112.09
　　面 ； 　公分
ISBN 978-986-478-931-3（平裝）

1.CST：書法 2.CST：作品集

943.5　　　　　　　　　　　　112013789

【書　　　名】嵌言翫語：羅凡聂詩書創作展
【作　　　者】羅凡聂
【美　　　編】詹慧琪

【出 版 社】萬卷樓圖書股份有限公司
【發 行 人】林慶彰
【總 經 理】梁錦興
【總 編 輯】張晏瑞

【排　　　版】詹慧琪
【印　　　刷】昶光打字印刷有限公司
【封面設計】詹慧琪

【發　　　行】萬卷樓圖書股份有限公司
【地　　　址】臺北市羅斯福路二段 41 號 6 樓之 3
【電　　　話】(02)23216565
【傳　　　眞】(02)23218698
【電　　　郵】SERVICE@WANJUAN.COM.TW

【出版日期】112 年 9 月
【裝訂版次】平裝，初版一刷
【定　　　價】新臺幣 800 元
ISBN　978-986-478-931-3